精繕碑帖

明刻本

靈飛經

吴越 編

西泠印社出版社

圖書在版編目（ＣＩＰ）數據

明刻本《靈飛經》 / 吳越編. -- 杭州 ： 西泠印社
出版社, 2023.1
（精繕碑帖）
ISBN 978-7-5508-4039-3

Ⅰ．①明… Ⅱ．①吳… Ⅲ．①楷書－碑帖－中國－唐
代 Ⅳ．①J292.24

中國國家版本館CIP數據核字（2023）第023255號

明刻本《靈飛經》

吳越 編

出 品 人　江 吟
責 任 編 輯　張月好
責 任 出 版　馮斌強
責 任 校 對　劉玉立
裝 幀 設 計　王 欣
出 版 發 行　西泠印社出版社
　　　　　　（杭州市西湖文化廣場三十二號五樓　郵政編碼　三一〇〇一四）
經　　　銷　全國新華書店
製　　　版　杭州如一圖文製作有限公司
印　　　刷　杭州捷派印務有限公司
開　　　本　七八七毫米乘一〇九二毫米　八開
印　　　張　八
印　　　數　〇〇〇一—二〇〇〇
書　　　號　ISBN 978-7-5508-4039-3
版　　　次　二〇二三年二月第一版　第一次印刷
定　　　價　六十五圓

版權所有　翻印必究　印製差錯　負責調換
西泠印社出版社發行部聯繫方式：（〇五七一）八七二四三〇七九

明刻本《靈飛經》簡介

唐人寫本《靈飛六甲經》（簡稱《靈飛經》），是一卷道家的經書，主要闡述存思之法。該帖書於唐開元二十六年（七三八），無書者名款，舊傳爲鍾紹京所書。《靈飛經》堪稱唐人小楷的最高峰，用筆靈動輕盈而不失厚重，結構欹側多姿又不失端莊，風格古雅，是學習楷書的極佳範本。

《靈飛經》經歷了北宋和南宋的宮廷御藏，并有宋徽宗親書的標簽。元代的藏處不明。明代晚期該經卷被重新發現，藏于董其昌之手。其後輾轉流傳，被翁心存（翁同龢之父）于道光十八年（一八三八）購得，此後《靈飛經》原帖藏于翁家逾三代。在此期間大部分真迹佚失，祇有其中的四十三行真迹傳至玄孫翁萬戈之手。一九四八年，翁萬戈和他的家人爲避戰火把家傳的藏品打包，遠渡重洋運至美國紐約。翁萬戈將《靈飛經》四十三行交由美國紐約大都會藝術博物館代爲保存，大概於二十一世紀初正式轉讓給大都會藝術博物館。因此《靈飛經》四十三行真迹現存于紐約大都會藝術博物館，其他部分則下落不明。

所幸明清時的藏家用刻石的方法把《靈飛經》鎸刻在了石板上，使今人仍可窺見其全貌。《靈飛經》的刻本有『渤海藏真本』『望雲樓本』和『滋蕙堂本』等。其中以『渤海藏真本』最爲精良。『渤海藏真本』由浙江海寧鎸刻家陳元瑞於明崇禎三年（一六三〇）摹刻，刻工精細，神韵直追真迹。

本書選取渤海藏真本《靈飛經》作爲母本，將其內容逐字放大，并對其中個別字迹漫漶或破損者進行了精確的修繕，供廣大書法愛好者欣賞和學習。

編者

二〇二二年十一月

獲宮五帝內思上法

常以正月二月甲乙之日平旦

沐浴齋戒入室東向叩齒九道

平坐思東方東極玉真青帝君

諱雲拘字上伯衣服如法乘青

雲飛輿從青要玉女十二人下

瓊宮五帝內思上法　常以正月、二月甲乙之日平旦，沐浴齋戒，入室，東嚮叩齒九通，平坐，思東方東極玉真青帝君諱雲拘，字上伯，衣服如法，乘青雲飛輿，從青要玉女十二人，下

降齋室之內，手執通靈青精玉符，授與兆身。兆便服符一枚，微祝曰：『青上帝君，厥諱雲拘。錦帔青裙，游迴虛無。上晏常陽，洛景九嵎。下降我室，授我玉符。通靈致真，

祝日

符授與地身地便服符

降齋室之內手執通靈青精玉

青上帝君厥諱雲拘錦帔青帠

遊迴虛無上晏常陽洛景九嵎

下降我室授我玉符通靈致真

一枚微

五帝齊軀 三靈翼景 太玄扶興

乘龍駕雲 何慮何憂 逍遙太極

與天同休 畢 咽 炁 九 咽 止

四月 五月 丙 丁 之 日 平 旦 入 室

南 向 叩 齒 九 通 平 坐 思 南 方 南

極 玉 真 赤 帝 君 諱 丹 容 字 洞 玄

五帝齊軀。三靈翼景，太玄扶輿。乘龍駕雲，何慮何憂。逍遙太極，與天同休。」畢，咽炁九咽，止。四月、五月丙丁之日平旦，入室，南嚮叩齒九通，平坐，思南方南極玉真赤帝。君諱丹容，字洞玄，

法服洋洋出清入玄晏景常陽

赤帝玉真厥諱丹容丹錦緋羅

便服符一枚微祝曰

執通靈赤精玉符授與爾身

玉女十二人下降齋室之內手

衣服如法乘赤雲飛輿從絳宮

衣服如法，乘赤雲飛輿，從絳宮玉女十二人，下降齋室之內，手執通靈赤精玉符，授與兆身。兆便服符一枚，微祝曰：『赤帝玉真，厥諱丹容。丹錦緋羅，法服洋洋。出清入玄，晏景常陽。

西　七　日　駕　變　迴
向　月　月　乘　化　降
叩　八　齋　朱　萬　我
齒　月　光　鳳　方　廬
九　庚　畢　遊　玉　授
通　辛　咽　戲　女　我
平　之　炁　太　翼　丹
坐　日　八　空　真　章
思　平　過　永　五　通
西　旦　止　保　帝　靈
方　入　　　五　齋　致
西　室　　　靈　雙　真

畢，咽炁八過，止。七月、八月庚辛之日平旦，入室，西嚮叩齒九通，平坐，思西方西

迴降我廬，授我丹章。通靈致真，變化萬方。玉女翼真，五帝齊雙。駕乘朱鳳，游戲太空。永保五靈，日月齊光。」

極玉真白帝。君諱浩庭，字素羅，衣服如法，乘素雲飛輿，從太素玉女十二人，下降齋室之内，手執通靈白精玉符，授與兆身。兆便服符一枚，微祝曰：『白帝玉真，號曰浩庭。素羅飛裙，

極玉真白帝君諱浩庭字素羅
衣服如法乘素雲飛輿從太素
玉女十二人下降齋室之内手
執通靈白精玉符授與兆身兆
便服符一枚微祝曰
白帝玉真号曰浩庭素羅飛帬

羽蓋鬱青。晏景常陽，迴駕上清。流真曲降，下鑒我形。授我玉符，爲我致靈。玉女扶輿，五帝降軒。飛雲羽翠，升

入華庭。三光同暉，八景長并。』畢，咽炁六過，止。十月、十一月壬癸之日平旦，入

十	八	飛	爲	流	羽
月	景	雲	我	真	蓋
十	長	羽	致	曲	鬱
一	并	翠	靈	降	青
月	畢	昇	玉	下	晏
壬	咽	入	女	鑒	景
癸	炁	華	扶	我	常
之	六	庭	輿	形	陽
日	過	三	五	授	迴
平	止	光	帝	我	駕
旦		同	降	玉	上
入		暉	軒	符	清

地便服符一枚微祝曰

手執通靈黑精玉符授與

玄玉女十二人下降

歸衣服如法乘玄雲

北極玉真黑帝君諱玄

室北向叩齒九通平坐思北方

室，北嚮叩齒九通，平坐，思北方北極玉真黑帝。君諱玄子，字上歸，衣服如法，乘玄雲飛輿，從太玄玉女十二人，下降齋室之內，手執通靈黑精玉符，授與兆身。兆便服符一枚，微祝曰：

八

北帝黑真，号曰玄子，錦帔羅裙，百和交起，俳個上清，瓊宮之裏。迴真下降，華光煥彩。授我靈符，百關通理。五帝齊景，永保不死畢咽㗋五

『北帝黑真，号曰玄子。錦帔羅裙，百和交起。俳個上清，瓊宮之裏。迴真下降，華光煥彩。授我靈符，百關通理。五帝齊景，永保不死。』畢，咽㗋五過，止。

玉女侍衛，年同劫紀。五帝齊景，永保不死。

三月六月九月十二月戊巳之

日平旦入室向太歲叩齒九通

平坐思中央中極玉真黄帝君

諱文梁字摠㟣衣服如法乘黄

雲飛輿從黄素玉女十二人下

降齋室之內手執通靈黄精玉

三月、六月、九月、十二月戊巳之日平旦，入室，嚮太歲叩齒九通，平坐，思中央中極玉真黄帝。君諱文梁，字摠

歸，衣服如法，乘黄雲飛輿，從黄素玉女十二人，下降齋室之內，手執通靈黄精玉

二一〇

符授與兆身兆便服符一枚微

祝曰

黃帝玉真揔御四方周流無極

號曰文梁五彩交焕錦帔羅裳

上遊玉清俳佪常陽九曲華關

流看瓊堂乘雲驊轡下降我房

符，授與兆身。兆便服符一枚，微祝曰：『黃帝玉真，揔御四方。周流無極，號曰文梁。五彩交焕，錦帔羅裳。上游玉清，俳佪常陽。九曲華關，流看瓊堂。乘雲驊轡，下降我房。

授我玉符，玉女扶將。通靈致真，洞達無方。八景同輿，五帝齊光。』畢，咽炁十二過，止。

靈飛六甲內思通靈上

法 凡修六甲上道，當以甲子之日平旦，墨書白紙太玄宮玉女左

平旦墨書白紙太玄宮玉女左

凡修六甲上道當以甲子之日

靈飛六甲內思通靈上法

畢咽炁十二過止

洞達無方八景同輿五帝齊光

授我玉符玉女扶將通靈致真

靈飛一旬上符沐浴清齋入室

北向六拜叩齒十二通頓服十

符祝如上法畢平坐閉目思太

玄玉女十真人同服玄錦帔青

羅飛華之希頭並積雲三角髻

餘髮散垂之至齊手執玉精神

靈飛一旬上符，沐浴清齋，入室，北嚮六拜，叩齒十二通，頓服十符，祝如上法。畢，平坐閉目，思太玄玉女十真

人，同服玄錦帔、青羅飛華之裙，頭并積雲三角髻，餘髮散垂之至腰，手執玉精神

一一三

十過畢微祝日	降坁形仍叩齒六十通咽液六	旬玉女諱字如上十真玉女悉	降入坁身中坁便心念甲子一	車飛行上清晏景常陽迴真下	虎之符共乘黑翮之鳳白鸞之

右飛左靈，八景華清。上植琳房，下秀丹瓊。合度八紀，攝御萬靈。神通積感，六氣煉精。雲宮玉華，乘虛順生。錦帔羅裙，霞映紫庭。腰帶虎書，絡羽建青。手執神符，流金火鈴。揮邪却魔，保我利貞。

右飛左靈八景華清上植琳房下秀丹瓊合度八紀攝御萬靈神通積感六氣煉精雲宮玉華乘虛順生錦帔羅裙霞映紫庭腰帶虎書絡羽建青手執神符流金火鈴揮邪却魔保我利貞

制	迴	猛	山	牧	朝
敕	老	獸	岳	束	伏
衆	反	衛	頹	虎	千
袄	嬰	身	傾	豹	精
萬	坐	從	立	叱	所
惡	在	以	致	咤	願
泯	立	朱	行	幽	從
平	亡	兵	厨	冥	心
同	侍	呼	金	役	萬
遊	我	吸	體	使	事
三	六	江	玉	鬼	刻
元	丁	河	漿	神	成

慮傷散戒之

上勿令人見則真光不一思

初存思之時當平坐接手於膝

六甲玉女爲我使令畢乃開目

天地同生耳聰目鏡徹視黃寧

分道散軀恣意化形上補真人

分道散軀，恣意化形。上補真人，天地同生。耳聰目鏡，徹視黃寧。六甲玉女，爲我使令。」畢乃開目。初存思之時，當平坐接手於膝上，勿令人見，見則真光不一，思慮傷散，戒之。

甲戌日平旦，黃書黃素宮玉女左靈飛一句（旬）上符，沐浴，入室，嚮太歲六拜，叩齒十二通，頓服一旬十符，祝如上法。畢，平坐閉目，思黃素玉女十真，同服黃錦帔、紫羅飛羽裙，頭并戴雲三角髻，

甲戌日平旦黃書黃素宮玉女

左靈飛一句上符沐浴入室向

太歲六拜叩齒十二通頓服一

旬十符祝如上法畢平坐閉目

思黃素玉女十真同服黃錦帔

煞羅飛羽希頭並積雲三角髻

餘髮散之至鬐手執神虎之符
乘九色之鳳白鸞之車飛行上
清晏景常陽迴真下降入兆身
中地便心念甲戌一旬玉女諱
字如上十真玉女悉降地形仍
叩齒六通洇液六十過畢祝如

餘髮散之至腰，手執神虎之符，乘九色之鳳、白鸞之車，飛行上清，晏景常陽，迴真下降，入兆身中。兆便心念甲戌一旬玉女，諱字如上，十真玉女悉降兆形，仍叩齒六通，洇（咽）液六十過。畢，祝如

前太玄之文

宮玉女左靈飛

甲申之日平旦白書黃紙太素

入室向西六拜叩齒十二通頓

服一旬十符祝如上法畢平坐

閉目思太素玉女十真同服白

前太玄之文。甲申之日平旦，白書黃紙太素宮玉女左靈飛一旬上符，沐浴，入室，嚮西六拜，叩齒十二通，頓服一旬十符，祝如上法。畢，平坐閉目，思太素玉女十真，同服白

錦帗、丹羅華帬，頭并積雲三角髻，餘髮散之至腰，手執神虎之符，乘朱鳳白鸞之車，飛行上清，晏景常陽，迴真下降，入兆身中。兆便心念甲申一旬玉女，諱字如上，十真玉女悉降兆形，仍叩

錦帗丹羅華帬頭並積雲三角
髻餘髮散之至膂手執神虎之
符乘朱鳳白鸞之車飛行上清
晏景常陽迴真下降入地身中
地便心念甲申一旬玉女諱字
如上十真玉女悉降地形仍叩

齒六通，咽液六十過。畢，祝如太玄之文。甲午之日平旦，朱書絳宮玉女右靈飛一旬上符，沐浴，入室，嚮南六拜，叩齒十二通，頓服一旬十符，祝如上法。畢，平坐閉目，思

齒六通咽液六十過畢祝如太
玄之文
甲午之日平旦朱書絳宮玉女
右靈飛一旬上符沐浴入室向
南六拜叩齒十二通頓服一旬
十符祝如上法畢平坐閉目思

絳宮玉女十真，同服丹錦帔、素羅飛裙，頭并積雲三角髻，餘髮散之至腰，手執玉精金虎之符，乘朱鳳白鸞之車，飛行上清，晏景常陽，迴真下降，入兆身中。兆便心念甲午一旬玉女，諱字如

絳宮玉女十真同服丹錦帔素

羅飛希頭並積雲三角髿餘髿

散之至霄手執玉精金虎之符

乘朱鳳白鸞之車飛行上清晏

景常陽迴真下降入兆身中坉

便心念甲午一旬玉女諱字如

上，十真玉女悉降兆身，仍叩齒六通，咽液六十過。畢，祝如太玄之文。甲辰之日平旦，丹書拜精宮玉女右靈飛一旬上符，沐浴，入室，嚮本命六拜，叩齒十二通，頓服

上十真女悉降坥身仍叩齒

六通咽液六十過畢祝如太玄

之文

甲辰之日平旦丹書拜精宮玉

女右靈飛一旬上符沐浴入室

向本命六拜叩齒十二通頓服

一旬十符，祝如上法。畢，平坐閉目，思拜精玉女十真，同服紫錦帔、碧羅飛華裙，頭并積雲三角髻，餘髮散之至

腰，手執金虎之符，乘黃翩之鳳、白鸞之車，飛行上清，晏景常陽，迴真下降，入兆

一旬十符祝如上法畢平坐閉

目思拜精玉女十真同服紫錦

帔碧羅飛華希頭並積雲三角

鬐餘髮散之至臂手執金虎之

符乘黃翩之鳳白鸞之車飛行

上清晏景常陽迴真下降入坉

身中坻便心念甲辰一旬玉女
諱字如上十真玉女悉降坻身
仍叩齒六通咽液六十過畢祝
如太玄之文
甲寅之日平旦青書青要宫玉
女右靈飛一旬上符沐浴入室

向東六拜叩齒十二通頓服一
旬十符祝如上法畢平坐閉目
思青要玉女十真同服紫錦帔
丹青飛希頭並積雲三角髻餘
髮散之至臍手執金虎之符乘
青翮之鳳白鸞之車飛行上清

嚮東六拜，叩齒十二通，頓服一旬十符，祝如上法。畢，平坐閉目，思青要玉女十真，同服紫錦帔、丹青飛裙，頭并
積雲三角髻，餘髮散之至腰，手執金虎之符，乘青翮之鳳、白鸞之車，飛行上清，

二七

晏景常陽，迴真下降，入兆身中。兆便心念甲寅一旬玉女，諱字如上，十真玉女悉降兆身，仍叩齒六通，咽液六十

過。畢，祝如太玄之文。行此道，忌淹汙、經死喪之家，不

晏景常陽迴真下降入坻身中

坻便心念甲寅一旬玉女諱字

如上十真玉女悉降坻身仍叩

齒六通咽液六十過畢祝如太

玄之文

行此道忌淹汙經死喪之家不

得與人同牀寢衣服不假人禁

食五辛及一切肉又對近婦人

尤禁之甚令人神喪魂亡生邪

失性災及三世死為下鬼常當

燒香於寢林之首也上清瓊宮

玉符乃是太極上宮四真人所

得與人同床寢，衣服不假人，禁食五辛及一切肉。又對近婦人尤禁之甚，令人神喪魂亡，生邪失性，災及三世，死爲下鬼，常當燒香於寢床之首也。上清瓊宮玉符，乃是太極上宮四真人所

二九

受於太上之道，當須精誠潔心，澡除五累，遺穢污之塵濁，杜淫欲之失正，目存六精，凝思玉真，香烟散室，孤身幽
房，積毫纍著，和魂保中，仿佛五神，游生三宮。谿空競於常輩，守寂默以感通

受 澡 欲 香 和 谿

於 除 之 煙 魂 空

太 五 失 散 保 競

上 累 正 室 中 於

之 遺 目 孤 仿 常

道 穢 存 身 佛 輩

當 污 六 幽 五 守

須 之 精 房 神 寂

精 塵 凝 積 遊 默

誠 濁 思 毫 生 以

潔 杜 玉 纍 三 感

心 淫 真 著 宮 通

者六甲之神不踰年而降已也

子能精修此道必破券登仙矣

信而奉者爲靈人不信者將身

没九泉矣

上清六甲虛映之道當得至精

至真之人乃得行之既速

致通降而靈氣易發久勤修之

坐在立亡長生久視變化萬端

行廚卒致也

九疑真人韓偉遠昔受此方於

中岳宋德玄德玄者周宣王時

人服此靈飛六甲得道能一日

致通降，而靈氣易發。久勤修之，坐在立亡，長生久視，變化萬端，行廚卒致也。九疑真人韓偉遠昔受此方於中岳宋

德玄。德玄者，周宣王時人，服此靈飛六甲得道，能一日

行三千里，數變形爲鳥獸，得真靈之道，今在嵩高。偉遠久隨之，乃得受法，行之道成，今處九疑山。其女子有郭勺藥、趙愛兒、王魯連等，并受此法而得道者復數十人，或游玄洲，或處東華方

行三千里數變形爲鳥獸得真

靈之道今在嵩高偉遠久隨之

乃得受法行之道成今處九疑

山其女子有郭勺藥趙愛兒王

魯連等並受此法而得道者復

數十人或遊玄洲或處東華方

諸臺，今見在也。南岳魏夫人言此云：郭勺藥者，漢度遼將軍陽平郭騫女也，少好道，精誠，真人因授其六甲。趙愛兒者，幽州刺史劉虞別駕漁陽趙該姊也，好道，得尸解，後又受此符。王魯連

諸臺今見在也南岳魏夫人言

此云郭勺藥者漢度遼將軍陽

平郭騫女也少好道精誠真人

因授其六甲趙愛見者幽州刺

史劉虞別駕漁陽趙該姊也好

道得尸解後又受此符王魯連

者魏明帝城門校尉范陵王伯

綱女也亦學道一旦忽委婿李

子期入陸渾山中真人又授此

法子期者司州魏人清河王傳

者也其常言此婦狂走云一

失所在

者，魏明帝城門校尉范陵王伯綱女也。亦學道，一旦忽委婿李子期，入陸渾山中，真人又授此法。子期者，司州魏

人，清河王傳者也。其常言此婦狂走云，一旦失所在。

三五

謂　人千金不與人六甲陰正此之　服太陰符也勿令人見之寧與　陰符十枚也又　每至甲子及餘甲日服上清太　上清瓊宮陰陽通真秘符

服二符，當叩齒十二通，微祝曰：『五帝上真，六甲玄靈。陰陽二炁，元始所生。捴統萬道，撿滅游精。鎮魂固魄，五內華榮。常使六甲，運役六丁。爲我降真，飛雲紫軿。乘空駕浮，上入玉庭。』畢，服符，咽

服二符當叩齒十二通微祝曰

五帝上真六甲玄靈陰陽二炁

元始所生捴統萬道撿滅遊精

鎮魂固魄五內華榮常使六甲

運役六丁爲我降真飛雲紫軿

乘空駕浮上入玉庭畢服符咽

液十二過止

仿佛五神遊生三宮窈空競於常輩守寂黙
以感通者六甲之神不踰年而降己也子脈
精修此道必破券登仙矣信而奉者為靈人
不信者將身没九泉矣
上清六甲虛映之道當得至精至真之人乃
得行之行之既速致通降而靈氣易發久勤
修之坐在立止長生久視變化萬端行廚卒
致也

瓊宮五帝內思上法

常以正月二月甲乙之日平旦沐浴齋戒入

室東向叩齒九通平坐思東方東極玉真青

帝君諱雲拘字上伯衣服如法乘青雲飛輿

從青要玉女十二人下降齋室之內手執通

靈青精玉符授與地身地便服符一枚微祝

曰

青上帝君厥諱雲拘錦帔青希遊迴虛無上

晏常陽洛景九崛下降我室授我玉符通靈

致真五帝齊軀三靈翼景太玄扶輿乘龍駕

雲何慮何憂逍遙太極與天同休畢咽炁九

咽止

四月五月丙丁之日平旦入室南向叩齒九

通平坐思南方南極玉真赤帝君諱丹容字

洞玄衣服如法乘赤雲飛輿從絳宮玉次十

二人下降齋室之內手執通靈赤精玉符授

與坤身坤便服符一枚微祝曰

赤帝玉真厥諱丹容丹錦緋羅法服洋洋出

清入玄晏景常陽迴降我廬授我丹章通靈

致真變化萬方玉女翼真五帝齋雙駕乘朱

鳳遊戲太空永保五靈日月齋光畢咽炁八

過止

七月八月庚辛之日平旦入室西向叩齒九

通平坐思西方西極玉真白帝君諱浩庭字

素羅衣服如法乘素雲飛輿從太素玉女十

二人下降齋室之内手執通靈白精玉符授

與地身地便服符一枚微祝曰

白帝玉真号曰浩庭素羅飛希羽盖鬱青晏

景常陽迴駕上清流真曲降下鑒我形授我

玉符為我致靈玉之扶輿五帝降軿飛雲羽

翠昇入華庭三光同暉八景長并畢咽亮六

過止

十月十一月壬癸之日平旦入室北向叩齒

九通平坐思北方北極玉真黑帝君諱玄子

字上皛衣服如法乘玄雲飛輿從太玄玉女

十二人下降齋室之内于執通靈黑精玉符

授與地身地便服符一枚微祝曰

北帝黑真号曰玄子錦帔羅希百和交起俳

佪上清瓊宮之裏迴真下降華光煥彩授我

靈符百關通理玉女侍衛年同劫紀五帝齊

景永保不死畢咽炁五過止

三月六月九月十二月戊巳之日平旦入室

向太歲卩齒九通平坐思中央中極玉真黃

帝名諱文梁字撚帰衣服如法乘黃雲飛輿

從黃素玉女十二人下降齋室之内手執通

靈黃精玉符授與地身地便服符一枚微祝曰

黃帝玉真摁御四方周流無極号曰文

梁五彩交焕錦帔羅裳上遊玉清俳佪常陽

九曲華關流看瓊堂乗雲駢轡下降我房授

我玉符玉女扶将通靈致真洞達無方八景

同興五帝齊光畢咽炁十二過止

靈飛六甲內思通靈上法

凡修六甲上道當以甲子之日平旦墨書白

紙太玄宮玉女左靈飛一旬上符沐浴清齋

入室北向六拜叩齒十二通頓服十符祝如

上法畢平坐閉目思太玄玉女十真人同服

玄錦帔青羅飛華之帬頭並積雲三角髯餘
髮散垂之至臍手執玉精神虎之符共乘黑
翮之鳳白鷥之車飛行上清晏景常陽迴真
下降入坤身中坤便心念甲子一旬玉女諱字
如上十真玉女悉降坤形仍叩齒六十通咽
液六十過畢微祝曰

右飛左靈八景華清上植琳房下秀丹瓊合
度八紀攝御萬靈神通積感六氣鍊精雲宮

玉華乘虛順生錦帳羅幃霞映絳庭霧帶虎

書絡羽建青手執神符流金火鈴揮邪却魔

保我利貞制勅衆祅萬惡泯平同遊三元迴

先及嬰坐在立亡侍我六丁猛獸衛身從以

朱兵呼吸江河山岳積傾立殺行厨金體玉

漿牧束虎豹吒吭幽冥役使鬼神朝伏千精

所願從心萬事刻成分道散軀恣意化形上

補真人天地同生耳聰目鏡徹視黄寧六甲

玉女為我使令畢乃開目初存思之時當平
坐接手於膝上勿令人見見則真光不一思
慮傷散戒之

甲戌日平旦黃書黃素宮玉女左靈飛一句
上符沐浴入室向太歲六拜叩齒十二通頓
服一旬十符祝如上法畢平坐閉目思黃素
玉女十真同服黃錦帔紫羅飛羽希頭並積
雲三角鬙餘髪散之至醑手執神虎之符乘

九色之鳳白鸞之車飛行上清晏景常陽迴

真下降入泹身中泹便心念甲戌一旬玉女

諱字如上十真玉女悉降地形仍叩齒六通

泅液六十過畢祝如前太玄之文

甲申之日平旦白書黃紙太素宮玉女左靈

飛一旬上符沐浴入室向西六拜叩齒十二

通頓服一旬十符祝如上法畢平坐閉目思

太素玉女十真同服白錦帔丹羅華帬頭並

積雲三角蹻餘髮散之至瞑手執神虎之符

乘朱鳳白鸞之車飛行上清晏景常陽迴真

下降入地身中地便心念甲申一旬玉女諱

字如上十真玉女悉降地形仍叩齒六通咽

液六十過畢祝如太玄之文

甲午之日平旦朱書絳宮玉女右靈飛一旬

上符沐浴入室向南六拜叩齒十二通頓服

一旬十符祝如上法畢平坐閉目思絳宮玉

女十真同服丹錦帔素羅飛希頭並積雲三

角龍餘髮散之至膺手執玉精金虎之符乘

朱鳳白鸞之車飛行上清晏景常陽迴真下

降入地身中地便心念甲午一旬玉女諱字

如上十真玉女悉降地身仍叩齒六通咽液

六十過畢祝如太玄之文

甲辰之日平旦丹書拜精宮玉女右靈飛一

旬上符沐浴入室向本命六拜叩齒十二通

頓服一旬十符祝如上法畢平坐閉目思拜
精玉女十真同服魭錦帔碧羅飛華希頭並
積雲三角䯵餘髮散之至霽手執金虎之符
乘黃䮘之鳳白鸞之車飛行上清晏景常陽
迴真下降入地身中地便心念甲辰一旬玉
女諱字如上十真玉女悉降地身仍叩齒六通
咽液六十過畢祝如太玄之文
甲寅之日平旦青書青要宮玉女右靈飛一

旬上符沐浴入室向東六拜叩齒十二通頓

服一旬十符祝如上法畢平坐閉目思青要

玉女十真同服紫錦帔丹青飛希頭並欑雲

三角䯻餘髮散之至齊手執金虎之符乘青

翮之鳳白鸞之車飛行上清晏景常陽迴真

下降入地身中地便心念甲寅一旬玉女諱

字如上十真玉女悉降地身仍叩齒六通咽

液六十過畢祝如太玄之文

行此道忌淹汗經死喪之家不得與人同牀
寢衣服不假人禁食五辛及一切肉又對近
婦人尤禁之甚令人神慘魂亡生邪失性炎
及三世死為下鬼常當燒香於寢牀之首也
上清瓊宮玉符乃是太極上宮四真人所受
於太上之道當須精誠潔心澡除五累遺穢
汙之塵濁杜淫欲之失正目存六精凝思玉
真香煙散室孤身幽房積毫累著和魂保中

仿佛五神遊生三宫窈空竞於常輩守寂默
以感通者六甲之神不踰年而降已也子脏
精修此道必破券登仙矣信而奉者為靈人
不信者將身没九泉矣
上清六甲虛映之道當得至精至真之人乃
得行之行之既速致通降而靈氣易發久勤
修之坐在立止長生久視變化萬端行廚卒
致也

九疑真人韓偉遠昔受此方於中岳宋德玄
德玄者周宣王時人服此靈飛六甲得道胩
一日行三千里數變形為鳥獸得真靈之道
今在嵩高偉遠久隨之乃得受法行之道成
今憂九疑山其女子有郭勺藥趙愛兒王魯
連等並受此法而得道者復數十人或遊玄
洲或憂東華方諸臺今見在也南岳魏夫人
言此云郭勺藥者漢度遼將軍陽平郭騫女

也少好道精誠真人因授其六甲趙愛兒者

幽州刺史劉虞別駕漁陽趙詠姉也好道得

尸解後又受此符王魯連者魏明帝城門校

尉范陵王伯繼女也亦學道一旦忽委塚李

子期入陸渾山中真人又授此法子期者司

州魏人清河王傳者也其常言此婦狂走云

一旦失所在

上清瓊宮陰陽通真秘符

每至甲子及餘甲日服上清太陰符十枚又
服太陽符十枚先服太陰符也勿令人見之
寧與人千金不與人六甲陰正此之謂
服二符當叩齒十二通微祝曰
五帝上真六甲玄靈陰陽二炁元始所生總
統萬道撿滅遊精鎮魂固魄五內華榮常使
六甲運役六丁為我降真飛雲紫軒乘空駕
浮上入玉庭畢服符咽液十二過止